RUTH CHOU SIMONS

Hand-lettered Scripture verses taken from various translations.

Cover and interior design by Janelle Coury

Published in association with William K. Jensen Literary Agency, 119 Bampton Court, Eugene, Oregon 97404.

GRACELACED 17-MONTH PLANNER

Copyright © 2017 Ruth Chou Simons (art and text)
Published by Harvest House Publishers
Eugene, Oregon 97408
www.harvesthousepublishers.com

ISBN 978-0-7369-7215-4

All rights reserved. No part of this publication may be reproduced, stored in a retrieval system, or transmitted in any form or by any means—electronic, mechanical, digital, photocopy, recording, or any other—except for brief quotations in printed reviews, without the prior permission of the publisher.

Printed in China

18 19 20 21 22 23 24 25 26 / RDS-JC / 10 9 8 7 6 5 4 3 2 1

		JA,l	\ <u> </u>	ARY					FEE	BRU,	ARY						Μ	ARC	СН		
S	M	T	W	T	F	S	S	M	T	W	T	F	5		5	Μ	T	W	T	F	ς
	1	2	3	4	5	6					1	2	3						1	2	3
7	8	9	10	11	12	13	4	5	6	7	8	9	10		4	5	6	7	8	9	10
14	15	16	17	18	19	20	11	12	13	14	15	16	17		11	12	13	14	15	16	17
21	22	23	24	25	26	27	18	19	20	21	22	23	24		18	19	20	21	22	23	24
28	29	30	31				25	26	27	28					25	26	27	28	29	30	31
		,	\PRI	1						MA'	,						,	UN	_		
S	М	T	W	Т	F	S	S	M	Т ′	W	T	F	S		5	М	T	W	T	F	5
1	2	3	4	5	6	7		771	1	2	3	4	5		9	771				1	2
8	9	10	11	12	13	14	6	7	8	9	10	11	12		3	4	5	6	7	8	9
15	16	17	18	19	20	21	13	14	15	16	17	18	19		10	11	12	13	14	15	16
22	23			26		28	20	21	22	23	24	25	26		17	18	19	20	21	22	23
29	30	2-	20	20		20	27	28	29	30	31	20	20		24	25		27	28	29	30
	00						2/	20	2,	00	0.1				24	25	20	27	20	2/	50
			JULY	/					Αl	JGL	JST					,	SEP ⁻	ΓΕΝ	BER	?	
S	М	т.	JULY w	т	F	S	s	М	Αl	JGL w	JST T	F	S		S	M	SEP ⁻	ΓΕ <i>N</i> w	BER T	} F	S
s 1	M 2				F 6	s 7	S	М				F 3	s 4		S			. —.		-	s 1
		Т	W	Т		-	s 5	M 6		W	Т				s			. —.		-	
1	2	3	W 4	T 5	6	7			Т	w 1	T 2	3	4			М	Т	W	Т	F	1
1	2	3 10	w 4 11 18	T 5 12	6	7 14	5	6	T 7	w 1 8	T 2 9	3 10	4 11		2	M 3	T 4	W 5	T 6	F 7	1
1 8 15	2 9 16 23	3 10 17	w 4 11 18	T 5 12 19	6 13 20	7 14 21	5 12	6	7 14	w 1 8 15	T 2 9 16	3 10 17	4 11 18		2 9	M 3 10	T 4	w 5 12	6 13	7 14	1 8 15
1 8 15 22	2 9 16 23	3 10 17 24	w 4 11 18	T 5 12 19	6 13 20	7 14 21	5 12 19	6 13 20	7 14 21	w 1 8 15 22	7 2 9 16 23	3 10 17 24	4 11 18		2 9 16	3 10 17	T 4 11 18	5 12 19	6 13 20	7 14 21	1 8 15 22
1 8 15 22	2 9 16 23	3 10 17 24 31	w 4 11 18 25	5 12 19 26	6 13 20	7 14 21	5 12 19	6 13 20 27	7 14 21 28	w 1 8 15 22 29	T 2 9 16 23 30	3 10 17 24 31	4 11 18		2 9 16 23	3 10 17 24	4 11 18 25	w 5 12 19 26	6 13 20 27	7 14 21 28	1 8 15 22
1 8 15 22 29	2 9 16 23 30	3 10 17 24 31	w 4 11 18 25	5 12 19 26	6 13 20 27	7 14 21 28	5 12 19 26	6 13 20 27	7 14 21 28	w 1 8 15 22 29	7 2 9 16 23	3 10 17 24 31	4 11 18 25		2 9 16 23 30	3 10 17 24	4 11 18 25	w 5 12 19 26	6 13 20 27	7 14 21 28	1 8 15 22 29
1 8 15 22	2 9 16 23 30	3 10 17 24 31	w 4 11 18 25	5 12 19 26 BER T	6 13 20 27	7 14 21 28	5 12 19	6 13 20 27	7 14 21 28	w 1 8 15 22 29	7 2 9 16 23 30	3 10 17 24 31	4 11 18 25		2 9 16 23	3 10 17 24	4 11 18 25	w 5 12 19 26	6 13 20 27	7 14 21 28	1 8 15 22 29
1 8 15 22 29	2 9 16 23 30 M	3 10 17 24 31	w 4 11 18 25 TOI w 3	5 12 19 26 BER T	6 13 20 27	7 14 21 28 \$ 6	5 12 19 26	6 13 20 27	7 14 21 28	w 1 8 15 22 29	7 2 9 16 23 30 MBER 7 1	3 10 17 24 31	4 11 18 25 \$ 3	;	2 9 16 23 30	3 10 17 24	4 11 18 25	5 12 19 26	6 13 20 27 BER	7 14 21 28 F	1 8 15 22 29 s 1
1 8 15 22 29 s	2 9 16 23 30 M 1 8	3 10 17 24 31 OCC T 2 9	w 4 111 188 225	5 12 19 26 BER T 4	6 13 20 27 F 5 12	7 14 21 28 s 6 13	5 12 19 26	6 13 20 27	7 14 21 28 NOV T	w 1 8 15 22 29 VEA w 7	7 2 9 16 23 30 MBER 7 1 8	3 10 17 24 31	4 11 18 25 s 3 10	,	2 9 116 23 30 s	3 10 17 24 M	1 4 11 18 25 DEC	5 12 19 26 EEM w	6 13 20 27 BER T	7 14 21 28 F	1 8 15 22 29 5 1 8
1 8 15 22 29 s	2 9 16 23 30 M 1 8 15	3 10 17 24 31 OCC T 2 9 16	w 4 11 18 25 TOI w 3 10 17	5 12 19 26 BER T 4 11 18	6 13 20 27 F 5 12	7 14 21 28 5 6 13 20	5 12 19 26 \$	6 13 20 27 M	7 14 21 28 NO' T	w 1 8 15 22 29 VEM w 7 14	7 2 9 16 23 30 MBER 7 1 8 15	3 10 17 24 31 8 F 2 9	4 11 18 25 \$ 3 10 17		2 9 16 23 30 s	3 10 17 24 M	1 4 11 18 25 DEC 1 4 11	5 12 19 26 EEM w	6 13 20 27 BER T 6 13	7 14 21 28 F	1 8 15 22 29 5 1 8 15
1 8 15 22 29 5 7 14 21	2 9 16 23 30 M 1 8 15 22	3 10 17 24 31 OCC T 2 9 16 23	w 4 11 18 25 TOI w 3 10 17 24	5 12 19 26 BER T 4 11 18	6 13 20 27 F 5 12	7 14 21 28 5 6 13 20	5 12 19 26 5 4 11 18	6 13 20 27 M 5 12	7 14 21 28 NO' T 6 13 20	w 1 8 15 22 29 VEW w 7 14 21	2 9 16 23 30 MBER 1 8 15 22	3 10 17 24 31 8 F 2 9 16 23	4 11 18 25 \$ 3 10 17		2 9 16 23 330 s	3 10 17 24 M 3 10 17	T 4 11 18 25 DEC T 4 11 18	5 12 19 26 EEM w 5 12	6 13 20 27 BER T 6 13 20	7 14 21 28 F 7 14 21	1 8 15 22 29 5 1 8 15 22
1 8 15 22 29 5 7 14 21	2 9 16 23 30 M 1 8 15	3 10 17 24 31 OCC T 2 9 16 23	w 4 11 18 25 TOI w 3 10 17 24	5 12 19 26 BER T 4 11 18	6 13 20 27 F 5 12	7 14 21 28 5 6 13 20	5 12 19 26 5 4 11 18	6 13 20 27 M	7 14 21 28 NO' T 6 13 20	w 1 8 15 22 29 VEW w 7 14 21	2 9 16 23 30 MBER 1 8 15 22	3 10 17 24 31 8 F 2 9 16 23	4 11 18 25 \$ 3 10 17		2 9 16 23 330 s	3 10 17 24 M 3 10 17 24	T 4 11 18 25 DEC T 4 11 18	5 12 19 26 EEM w 5 12	6 13 20 27 BER T 6 13 20	7 14 21 28 F	1 8 15 22 29 5 1 8 15 22

2019 befele

		JAN	NUA	ARY					FEB	RU	ARY					Μ	ARC	СН		
S	Μ	T	W	Т	F	S	S	M	Т	W	T	F	S	S	M	T	W	T	F	S
		1	2	3	4	5						1	2						1	2
6	7	8	9	10	11	12	3	4	5	6	7	8	9	3	4	5	6	7	8	9
13	14	15	16	17	18	19	10	11	12	13	14	15	16	10	11	12	13	14	15	16
20	21	22	23	24	25	26	17	18	19	20	21	22	23	17	18	19	20	21	22	23
27	28	29	30	31			24	25	26	27	28			24	25	26	27	28	29	30
														31						
		A	\PRI	L					1	MA)	/					J	UN	Е		
S	М	Т	W	Т	F	S	S	M	T	W	Т	F	S	S	M	Т	W	Т	F	S
	1	2	3	4	5	6				1	2	3	4							1
7	8	9	10	11	12	13	5	6	7	8	9	10	11	2	3	4	5	6	7	8
14	15	16	17	18	19	20	12	13	14	15	16	17	18	9	10	11	12	13	14	15
21	22	23	24	25	26	27	19	20	21	22	23	24	25	16	17	18	19	20	21	22
28	29	30					26	27	28	29	30	31		23	24	25	26	27	28	29
														30						
			JULY	/					ΑL	JGL	JST					SEP ⁻	TEN	\BEF	2	
S	Μ	Т	W	Т	F	S	S	M	Т	W	Т	F	S	S	M	T	W	T	F	S
	1	2	3	4	5	6					1	2	3	1	2	3	4	5	6	7
7	8	9	10	11	12	13	4	5	6	7	8	9	10	8	9	10	11	12	13	14
14	15	16	17	18	19	20	11	12	13	14	15	16	17	15	16	17	18	19	20	21
21	22	23	24	25	26	27	18	19	20	21	22	23	24	22	23	24	25	26	27	28
28	29	30	31				25	26	27	28	29	30	31	29	30					
		00	TO	BER				1	10,	VΕΛ	۱BEI	R				DEC	CEM	BER	2	
S	M	Т	W	Т	F	S	S	M	Т	W	T	F	S	S	M	T	W	T	F	S
		1	2	3	4	5						1	2	1	2	3	4	5	6	7
6	7	8	9	10	11	12	3	4	5	6	7	8	9	8	9	10	11	12	13	14
13	14	15	16	17	18	19	10	11	12	13	14	15	16	15	16	17	18	19	20	21
20	21	22	23	21	0.5	26		1.0	10	0.0	21	22	23	22	0.0	21	0.5	26	27	20

		JAN	1U/	۱RY					FEB	RUA	٩RY					Μ	ARC	СН		
S	M	T	W	Τ	F	S	S	M	Т	W	T	F	Ś	5	M	Y	W	T	F	5
			1	2	3	4							1	1	2	3	4	5	6	7
5	6	7	8	9	10	11	2	3	4	5	6	7	8	8	9	10	11	12	13	14
12	13	14	15	16	17	18	9	10	11	12	13	14	15	15	16	17	18	19	20	21
19	20	21	22	23	24	25	16	17	18	19	20	21	22	22	23	24	25	26	27	28
26	27	28	29	30	31		23	24	25	26	27	28	29	29	30	31				
		1	\PRI	ı					1	MAY	/					ı	UN	F		
S	Μ	Т	W	Т	F	S	S	Μ	Т	W	Т	F	S	S	Μ	Т	W	Т	F	S
			1	2	3	4						1	2		1	2	3	4	5	6
5	6	7	8	9	10	11	3	4	5	6	7	8	9	7	8	9	10	11	12	13
12	13	14	15	16	17	18	10	11	12	13	14	15	16	14	15	16	17	18	19	20
19	20	21	22	23	24	25	17	18	19	20	21	22	23	21	22	23	24	25	26	27
26	27	28	29	30			24	25	26	27	28	29	30	28	29	30				
							31													
				,							LOT					0 E D.				
			JULY						-	JGL		_		-		-		\BER		-
S	М	T	W	T	F	5	S	М	ΑL	JGL w	JST T	F	S	S	M	T	W	T	F	S
		T	W 1	T 2	3	4	5		T	W	T		1		Μ	T 1	w 2	T 3	F 4	5
5	6	T 7	W 1 8	T 2 9	3 10	4 11	s	3	T 4	w 5	T 6	7	1	6	M 7	T 1 8	w 2 9	T 3 10	F 4 11	5 12
5 12	6	7 14	w 1 8 15	T 2 9 16	3 10 17	4 11 18	5 2 9	3	4 11	w 5 12	6 13	7 14	1 8 15	6	7 14	1 8 15	w 2 9 16	3 10 17	F 4 11 18	5 12 19
5 12 19	6 13 20	7 14 21	w 1 8 15 22	7 2 9 16 23	3 10 17 24	4 11	s 2 9 16	3 10 17	4 11 18	w 5 12 19	6 13 20	7 14 21	1 8 15 22	6 13 20	7 14 21	T 1 8 15 22	w 2 9 16 23	T 3 10	F 4 11	5 12
5 12	6	7 14	w 1 8 15	T 2 9 16	3 10 17	4 11 18	2 9 16 23	3 10 17 24	4 11	w 5 12 19	6 13	7 14	1 8 15	6	7 14	1 8 15	w 2 9 16	3 10 17	F 4 11 18	5 12 19
5 12 19	6 13 20	7 14 21	w 1 8 15 22	7 2 9 16 23	3 10 17 24	4 11 18	s 2 9 16	3 10 17	4 11 18	w 5 12 19	6 13 20	7 14 21	1 8 15 22	6 13 20	7 14 21	T 1 8 15 22	w 2 9 16 23	3 10 17	F 4 11 18	5 12 19
5 12 19	6 13 20	7 14 21 28	w 1 8 15 22 29	7 2 9 16 23	3 10 17 24	4 11 18	2 9 16 23	3 10 17 24 31	4 11 18	w 5 12 19 26	6 13 20 27	7 14 21 28	1 8 15 22	6 13 20	7 14 21 28	T 1 8 15 22 29	w 2 9 16 23 30	3 10 17	F 4 11 18 25	5 12 19
5 12 19	6 13 20	7 14 21 28	w 1 8 15 22 29	7 2 9 16 23 30	3 10 17 24	4 11 18	2 9 16 23	3 10 17 24 31	4 11 18 25	w 5 12 19 26	6 13 20 27	7 14 21 28	1 8 15 22	6 13 20	7 14 21 28	T 1 8 15 22 29	w 2 9 16 23 30	T 3 10 17 24	F 4 11 18 25	5 12 19
5 12 19 26	6 13 20 27	7 14 21 28	w 1 8 15 22 29	7 2 9 16 23 30	3 10 17 24 31	4 11 18 25	2 9 16 23 30	3 10 17 24 31	4 11 18 25	5 12 19 26	6 13 20 27	7 14 21 28	1 8 15 22 29	6 13 20 27	7 14 21 28	T 1 8 15 22 29	w 2 9 16 23 30	T 3 10 17 24	F 4 11 18 25	5 12 19 26
5 12 19 26	6 13 20 27	7 14 21 28	w 1 8 15 22 29	1 2 9 16 23 30 BER	3 10 17 24 31	4 11 18 25	5 2 9 16 23 30	3 10 17 24 31	1 4 11 18 25 NO'T	5 12 19 26	6 13 20 27	7 14 21 28	1 8 15 22 29	6 13 20 27	7 14 21 28	T 1 8 15 22 29	w 2 9 16 23 30 CEM w	3 10 17 24	F 4 11 18 25	5 12 19 26
5 12 19 26	6 13 20 27	7 14 21 28	w 1 8 15 22 29	2 9 16 23 30 BER 1	3 10 17 24 31	4 11 18 25 \$ 3	\$ 2 9 16 23 30 \$ 1	3 10 17 24 31	4 11 18 25 NO' T	5 12 19 26 VEA W	6 13 20 27	7 14 21 28	1 8 15 22 29 s 7	6 13 20 27	7 14 21 28	T 1 8 15 22 29 DEC T 1	w 2 9 16 23 30 CEM w 2	3 10 17 24 BER T 3	F 4 111 18 25	5 12 19 26 s 5
5 12 19 26 5	6 13 20 27 M	7 14 21 28 OC T	w 1 8 15 22 29	7 2 9 16 23 30 BER 7 1 8	3 10 17 24 31 F 2 9	4 11 18 25 \$ 3 10	5 2 9 16 23 30 5 1 8	3 10 17 24 31 M 2 9	4 11 18 25 NO' T 3 10	5 12 19 26 VEA W 4	6 13 20 27 ABEI 5 12	7 14 21 28 R F 6	1 8 15 22 29 s 7 14	6 13 20 27 s	7 14 21 28 M	T 1 8 15 22 29 DEC T 1 8	w 2 9 16 23 30 EEM w 2 9	3 10 17 24 BER T 3	F 4 11 18 25	5 12 19 26 5 5
5 12 19 26 5	6 13 20 27 M	7 14 21 28 OC T	w 1 8 15 22 29 CTO w	9 16 23 30 BER 1 8 15	3 10 17 24 31 F 2 9 16	4 11 18 25 s 3 10 17	\$ 2 9 16 23 30 \$ 1 8 15	3 10 17 24 31 M 2 9	4 11 18 25 NO' T 3 10	5 12 19 26 VEA w 4 11	6 13 20 27 **MBEI ************************************	7 14 21 28 R F 6 13 20	1 8 15 22 29 s 7 14 21	6 13 20 27 s 6 13	7 14 21 28 M	T 1 8 15 22 29 DEC T 1 8 15	w 2 9 16 23 30 EEM w 2 9 16	3 10 17 24 BER T 3 10	F 4 11 18 25 F 4 11 18	5 12 19 26 5 5 12

angust

has	SUNDAY	MONDAY	TUESDAY	WEDNESDAY
				1
	5	6	7	8
	12	13	14	15
	19	20	21	22
	26	27	28	29

7000 2018 2018 Sept

,	HIUKSDAY	FRID/N'	SATURDAY	
	2	3	4	SEPTEMBER 5 M T W T F 5 1 2 3 4 5 6 7 8 9 10 11 12 13 14 15 16 17 18 19 20 21 22 23 24 25 26 27 28 29 30
	9	10	11	OCTOBER 5 M T W T F 5 1 2 3 4 5 6 7 8 9 10 11 12 13 14 15 16 17 18 19 20 21 22 23 24 25 26 27 28 29 30 31
	16	17	18	
	23	24	25	
	30	31		

september SUNDAY MONDAY TUESDAY

1				
and desirements	9	10	11	12
-				
-				
-				

WEDNESDAY

23	24	25	26
30			

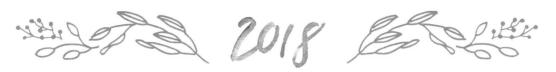

ī	THURSDAY	FRIDAY	SATURDAY	
			1	OCTOBER 5 M T W T F 5 1 2 3 4 5 6 7 8 9 10 11 12 13 14 15 16 17 18 19 20 21 22 23 24 25 26 27 28 29 30 31
	6	7	8	NOVEMBER 5 M T W T F 5 1 2 3 4 5 6 7 8 9 10 11 12 13 14 15 16 17 18 19 20 21 22 23 24 25 26 27 28 29 30
	13	14	15	
	20	21	22	
	27	28	29	

actober ...

LU	10			
+	SUNDAY	MONDAY	TUESDAY	WEDNESDAY
200		1	2	3
	7	8	9	10
	14	15	16	17
	21	22	23	24
	28	29	30	31
-				

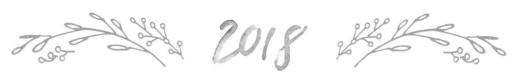

- 7	THURSDAY	FRIDAY	SATURDAY	
	4	5	6	NOVEMBER S M T W T F S 1 2 0 4 5 6 7 8 9 10 11 12 13 14 15 16 17 18 19 20 21 22 23 24 25 26 27 28 29 30
	11	12	13	DECEMBER 5 M T W T F 5 1 2 3 4 5 6 7 8 9 10 11 12 13 14 15 16 17 18 19 20 21 22 23 24 25 26 27 28 29 30 31
	18	19	20	Y No
	25	26	27	

november

44 7. 100				
	SUNDAY	MONDAY	TUESDAY	WEDNESDAY
8				
	4	5	6	7
	11	12	13	14
	18	19	20	21
	25	26	27	28
				Programme of the State

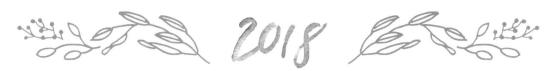

THURSDAY	FRIDAY	SATURDAY	
1	2	3	DECEMBER 5 M T W T F 5 1 2 3 4 5 6 7 8 9 10 11 12 13 14 15 16 17 18 19 20 21 22 23 24 25 26 27 28 29 30 31
8	9	10	JANUARY 5 M T W T F 5 1 2 3 4 5 6 7 8 9 10 11 12 13 14 15 16 17 18 19 20 21 22 23 24 25 26 27 28 29 30 31
15	16	17	98 28
22	23	24	
29	30		

SUNDAY MONDAY

22	SUNDAY	MONDAY	TUESDAY	WEDNESDAY
200				
	2	3	4	5
	9	10	11	12
yearshears	16	17	18	19
	30	31	25	26

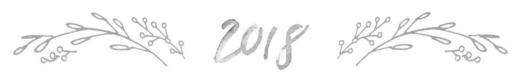

IHUKSDAY'	FRIDAY	ŞATURDAY	
		1	JANUARY 5 M T W T F 5 1 2 3 4 5 6 7 8 9 10 11 12 13 14 15 16 17 18 19 20 21 22 23 24 25 26 27 28 29 30 31
6	7	8	FEBRUARY S M T W T F S 1 2 3 4 5 6 7 8 9 10 11 12 13 14 15 16 17 18 19 20 21 22 23 24 25 26 27 28
13	14	15	& S
20	21	22	
27	28	29	
			MAN SCAN

January.

· · · · · · · · · · · · · · · · · · ·				
3	SUNDAY	MONDAY	TUESDAY	WEDNESDAY
8]	2
	6	7	8	9
	13	14	15	16
	20	21	22	23
	27	28	29	30

THURSDAY	FRIDAY	SATURDAY	
3	4	5	FEBRUARY S M T W T F S 1 2 3 4 5 6 7 8 9 10 11 12 13 14 15 16 17 18 19 20 21 22 23 24 25 26 27 28
10	11	12	MARCH S M T W T F S 1 2 3 4 5 6 7 8 9 10 11 12 13 14 15 16 17 18 19 20 21 22 23 24 25 26 27 28 29 30 31
17	18	19	90
24	25	26	
31			

	San The Contraction of the Contr			
F S	Febru	eary		
	SUNDAY	MONDAY	TUESDAY	WEDNESDAY
000				
	3	4	5	6
	10	11	12	13
	17	18	19	20
	24	25	26	27

7000 2019 2019 2015

THURSDAY	FRIDAY	SATURDAY	
	1	2	MARCH 5 M T W T F 5 1 2 3 4 5 6 7 8 9 10 11 12 13 14 15 16 17 18 19 20 21 22 23 24 25 26 27 28 29 30 31
7	8	9	APRIL 5 M T W T F 5 1 2 3 4 5 6 7 8 9 10 11 12 13 14 15 16 17 18 19 20 21 22 23 24 25 26 27 28 29 30
14	15	16	Y N
21	22	23	
28			
			THE REAL PRINTS

SUNDAY MONDAY

773.17				
3	SUNDAY	MONDAY	TUESDAY	WEDNESDAY
	3	4	5	6
	10	11	12	13
	17	18	19	20
	31	25	26	27
1	The state of the s		The state of the s	

THURSDAY	FRIDAY	SATURDAY	
	1	2	APRIL 5 M T W T F 5 1 2 3 4 5 6 7 8 9 10 11 12 13 14 15 16 17 18 19 20 21 22 23 24 25 26 27 28 29 30
7	8	9	MAY 5 M T W T F S 1 2 3 4 5 6 7 8 9 10 11 12 13 14 15 16 17 18 19 20 21 22 23 24 25 26 27 28 29 30 31
14	15	16	
21	22	23	
28	29	30	

7000 2019 Hills

THURSDAY	FRIDAY	SATURDAY	
4	5	6	MAY 5 M T W T F 5 1 2 3 4 5 6 7 8 9 10 11 12 13 14 15 16 17 18 19 20 21 22 23 24 25 26 27 28 29 30 31
11	12	13	JUNE 5 M T W T F 5 1 2 3 4 5 6 7 8 9 10 11 12 13 14 15 16 17 18 19 20 21 22 23 24 25 26 27 28 29 30
18	19	20	Ye of
25	26	27	
			A REPORT

J'UL	\Q\(\frac{\rho}{2}\)			
	man	1		
3	SUNDAY	MONDAY	TUESDAY	WEDNESDAY
				1
	5	6	7	8
	12	13	14	15
	19	20	21	22
	26	27	28	29

THURSDAY	FRIDAY	SATURDAY	
2	.3	4	JUNE \$ M T W T F \$ 1 2 3 4 5 6 7 8 9 10 11 12 13 14 15 16 17 18 19 20 21 22 23 24 25 26 27 28 29 30
9	10	11	JULY 5 M T W T F 5 1 2 3 4 5 6 7 8 9 10 11 12 13 14 15 16 17 18 19 20 21 22 23 24 25 26 27 28 29 30 31
16	17	18	98 28
23	24	25	
30	31		

The state of the s	Jun Jun	D.		
120	SUNDAY	MONDAY	TUESDAY	WEDNESDAY
100	b			
, included the control of the contro	2	3	4	5
	9	10	11	12
	16	17	18	19
	23	24	25	26
	30			
named				

7007 2019 2019 2505

THURSDAY	FRIDAY	SATURDAY	
		1	JULY 1 2 3 4 5 6 7 8 9 10 11 12 13 14 15 16 17 18 19 20 21 22 23 24 25 26 27 28 29 30 31
6	7	8	AUGUST S M T W T F S 1 2 3 4 5 6 7 8 9 10 11 12 13 14 15 16 17 18 19 20 21 22 23 24 25 26 27 28 29 30 31
13	14	15	Y No
20	21	22	
27	28	29	
			AND STORY

Diss.	iulu julu			
	SUNDAY	MONDAY	TUESDAY	WEDNESDAY
		1	2	3
	7	8	9	10
	14	15	16	17
	21	22	23	24
	28	29	30	31

THURSDAY	FRIDAY	SATURDAY	
4	5	6	AUGUST 1 1 1 1 1 1 1 1 1 1 1 1 1 1 1 1 1 1 1
11	12	13	SEPTEMBER 5 M T W T F 5 1 2 3 4 5 6 7 8 9 10 11 12 13 14 15 16 17 18 19 20 21 22 23 24 25 26 27 28 29 30
18	19	20	30 30
25	26	27	

august

70	SUNDAY	MONDAY	TUESDAY	WEDNESDAY
345				
	4	5	6	7
	11	12	13	14
	18	19	20	21
	25	26	27	28

7000 2019 July 8000

THURSDAY	FKIDAY	SATURDAY	
	2	3	SEPTEMBER 1 2 3 4 5 6 7 8 9 10 11 12 13 14 15 16 17 18 19 20 21 22 23 24 25 26 27 28 29 30
8	9	10	OCTOBER S M T W T F S 1 2 3 4 5 6 7 8 9 10 11 12 13 14 15 16 17 18 19 20 21 22 23 24 25 26 27 28 29 30 31
15	16	17	Y NG
22	23	24	
29	30	31	
,	. '	,	TOTAL ALLEM

sunday MONDAY

SUNDAY MONDAY TUESDAY WEDNESDAY 1	7717	00	1000		
8 9 10 11 15 16 17 18 22 23 24 25	3	SUNDAY	MONDAY	TUESDAY	WEDNESDAY
15 16 17 18 22 23 24 25		1	2	3	4
22 23 24 25		8	9	10	11
		15	16	17	18
29 30		22	23	24	25
		29	30		

THURSDAY	FRIDAY	SATURDAY	
5	· · ·	7	OCTOBER 1 2 3 4 5 6 7 8 9 10 11 12 13 14 15 16 17 18 19 20 21 22 23 24 25 26 27 28 29 30 31
12	13	14	NOVEMBER 5 M T W T F S 1 2 3 4 5 6 7 8 9 10 11 12 13 14 15 16 17 18 19 20 21 22 23 24 25 26 27 28 29 30
19	20	21	20
26	27	28	

october MON

70	SUNDAY	MONDAY	TUESDAY	WEDNESDAY
250		MONDY]	2
	6	7	8	9
	13	14	15	16
	20	21	22	23
	27	28	29	30

THURSDAY	FRIDAY	SATURDAY	
3	4	5	NOVEMBER 5 M T W T F 5 1 2 3 4 5 6 7 8 9 10 11 12 13 14 15 16 17 18 19 20 21 22 23 24 25 26 27 28 29 30
10	11	12	DECEMBER 5 M T W T F S 1 2 3 4 5 6 7 8 9 10 11 12 13 14 15 16 17 18 19 20 21 22 23 24 25 26 27 28 29 30 31
17	18	19	K L
24	25	26	
31			

BisTnovember

27.7	()	Ø/		0 10		
		SUNDAY	1	MONDAY	TUESDAY	WEDNESDAY
S.						
			3	4	5	6
			10	11	12	13
			17	18	19	20
			24	25	26	27
	1					

THURSDAY	FRIDAY	SAIURDAY	
	1	2	DECEMBER S M T W T F S 1 2 3 4 5 6 7 8 9 10 11 12 13 14 15 16 17 18 19 20 21 22 23 24 25 26 27 28 29 30 31
7	8	9	JANUARY 5 M T W T F 5 1 2 3 4 5 6 7 8 9 10 11 12 13 14 15 16 17 18 19 20 21 22 23 24 25 26 27 28 29 30 31
14	15	16	
21	22	23	
28	29	30	

ecember Monday

20	SUNDAY	MONIDAY	THECDAY	MEDNIFOD AV
-	SUINDAY	MONDAY	TUESDAY	WEDNESDAY
250]	2	3	4
	8	9	10	11
	15	. 16	17	18
	22	23	24	25
	29	30	31	

7000 200 2019 2000 5000

5 6 7 8 1 W T F 5 1 7 3 4 5 6 7 8 9 10 11 12 13 14 15 16 17 18 19 20 21 22 23 24 25 26 27 28 29 30 31 1 1 2 3 4 5 6 7 8 9 10 11 12 13 14 15 16 17 18 19 20 21 22 23 24 25 26 27 28 29 20 21 22 23 24 25 26 27 28 29 20 21 22 23 24 25 26 27 28 29 20 21 22 23 24 25 26 27 28 29	THURSDAY	FRIDAY	SATURDAY	
12	5	6	7	5 M T W T F 5 1 2 3 4 5 6 7 8 9 10 11 12 13 14 15 16 17 18 19 20 21 22 23 24 25
	12	13	14	5 M T W T F 5 1 2 3 4 5 6 7 8 9 10 11 12 13 14 15 16 17 18 19 20 21 22
26 27 28	19	20	21	Y DE
	26	27	28	

angus	J	<i>d</i>	ETT C
WEDNESDAY 1			
THURSDAY 2			
FRIDAY 3			
SATURDAY	SUNDAY		
4	5		

30

28 29 30 31

26 27 28 29 30 31

MONDAY 6		
TUESDAY 7		
WEDNESDAY 8		
THURSDAY 9		
FRIDAY 10		
SATURDAY 11	SUNDAY 12	

30

28 29 30 31

26 27 28 29 30 31

The state of the s	august :		
3000	MONDAY 13	aantamininta di Parin di Amerikaan inga malainan ka ara-Alba aantamininta di Amerikaan di Amerikaan di Amerika	
) \	TUESDAY 14		
	WEDNESDAY 15		
	THURSDAY 16		
	FRIDAY 17		
	SATURDAY 18	SUNDAY 19	

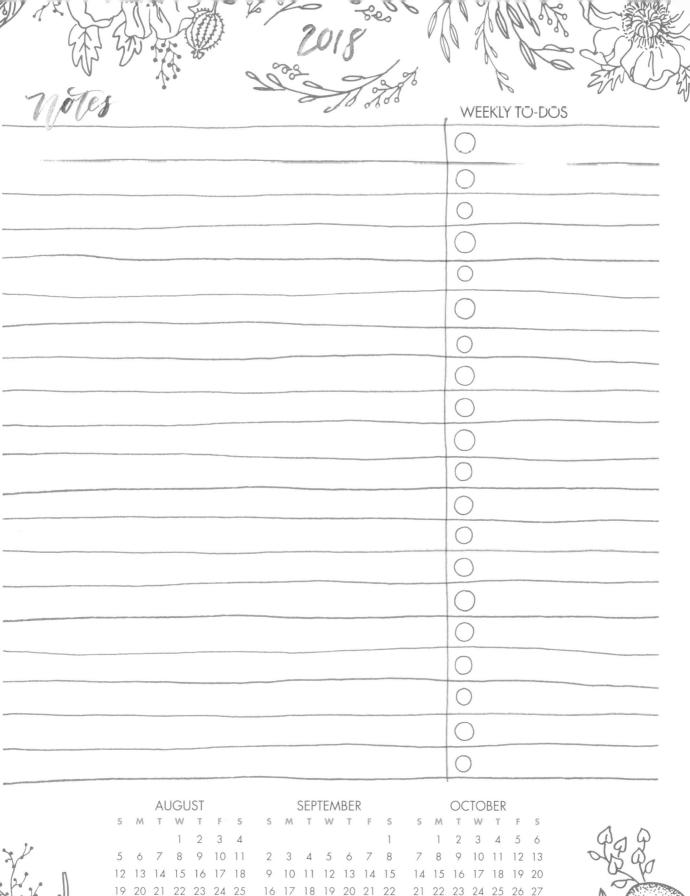

30

28 29 30 31

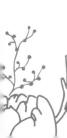

26 27 28 29 30 31

august	Sept	Tember	
MONDAY 27			
TUESDAY 28			
WEDNESDAY 29			
THURSDAY 30			
FRIDAY 31			
SATURDAY 1		SUNDAY 2	
	TUESDAY 28 WEDNESDAY 29 THURSDAY 30 FRIDAY 31	TUESDAY 28 WEDNESDAY 29 THURSDAY 30 FRIDAY 31	TUESDAY 28 WEDNESDAY 29 THURSDAY 30 FRIDAY 31

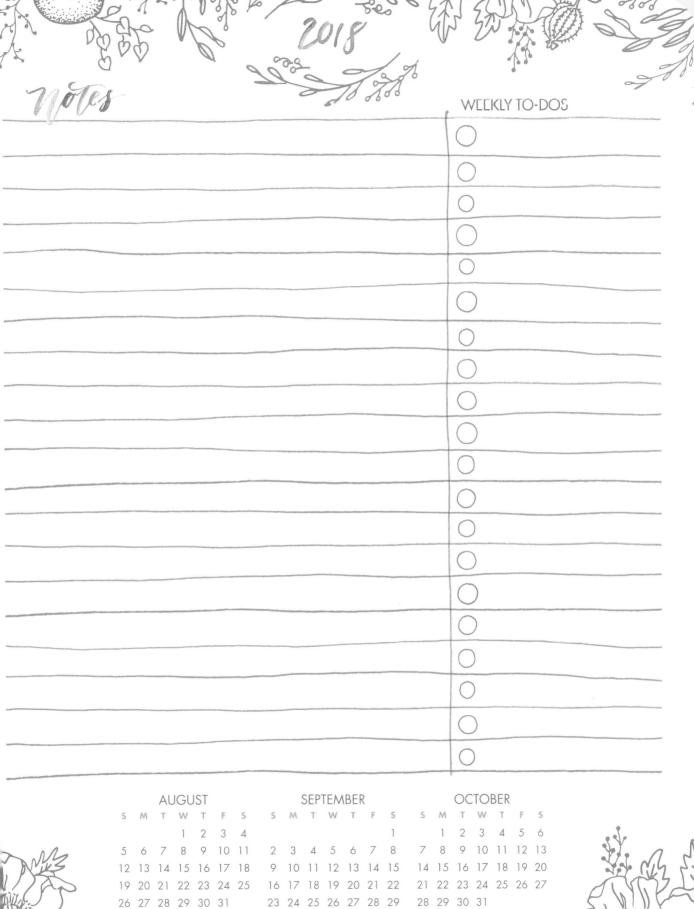

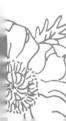

YOU MAKE KNOWN PRESENCE THAND ARE

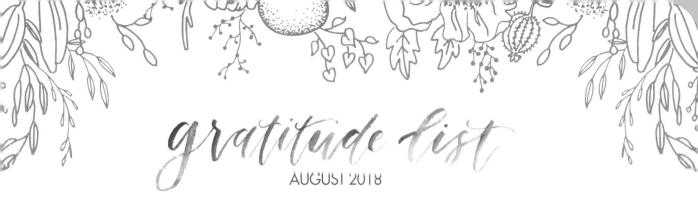

1.	
2.	
3.	
4.	
5.	
6.	
7.	
8.	
9.	
10.	
11.	
12.	
13.	
14.	
15.	
16.	
17.	
18.	
19.	
20.	

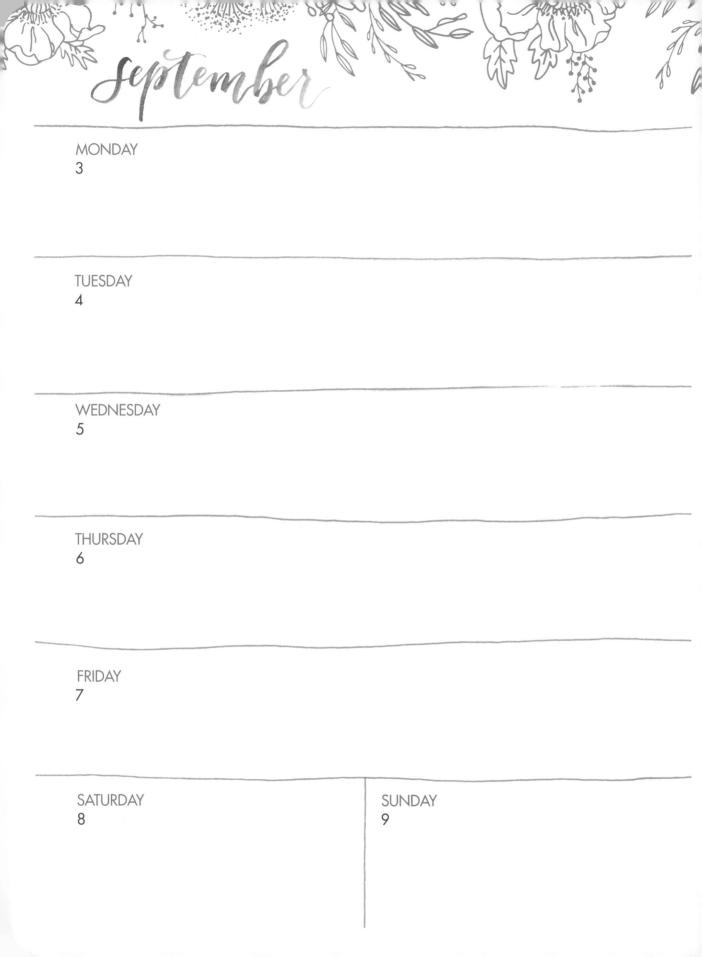

	WEEKLY TO-DOS
	0
	0
	\bigcirc
	0
	0
	0
	0
	0
	0
	0
	0
	0
He is near, ever-present,	0
and carrying you	0
And carrying You Through Your Wilderness.	0

16 17 18 19 20 21 22 21 22 23 24 25 26 27 18 19 20 21 22 23 24 23 24 25 26 27 28 29 28 29 30 31 25 26 27 28 29 30 30

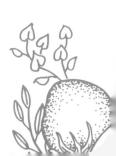

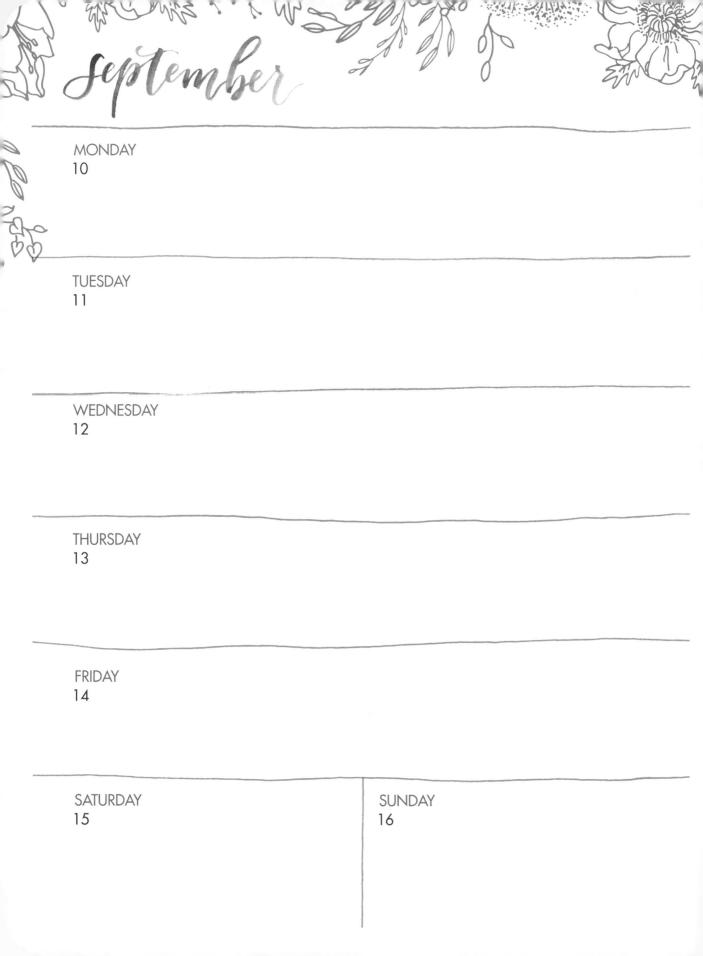

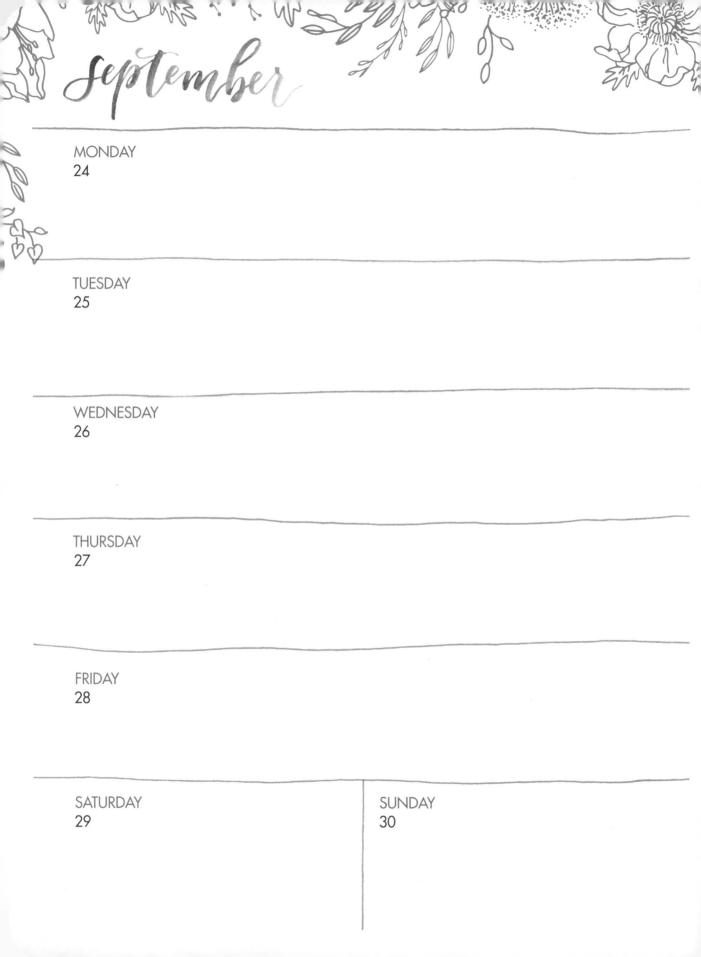

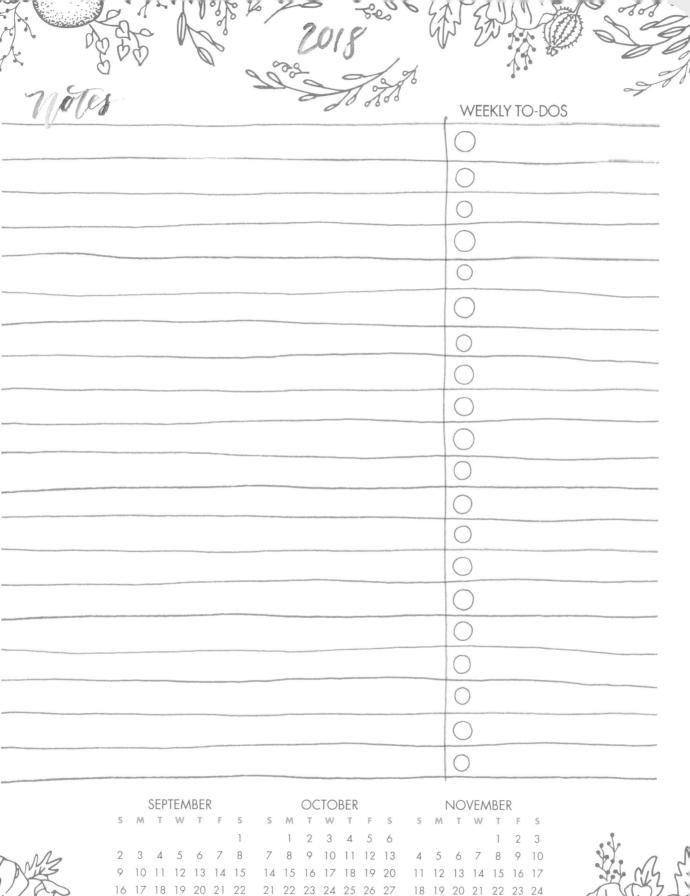

30

28 29 30 31

25 26 27 28 29 30

M.

1.	
2.	
3.	
4.	
5.	
6.	
7.	
8.	
9.	
10.	
11.	
12.	
13.	
14.	
15.	
16.	
17.	
18.	
19.	
20.	

MONDAY 29 TUESDAY 30 WEDNESDAY 31 THURSDAY FRIDAY 2 SATURDAY SUNDAY 3 4

30 31

celon us GALATIANS 5 1

1.	
2.	
3.	
4.	
5.	
6.	
7.	
8.	
9.	
10.	
11.	
12.	
13.	
14.	
15.	
16.	
17.	
18.	
19.	
20.	

MONDAY 5		
TUESDAY 6		490-490-790-790-790-790-790-790-790-790-790-7
		AND SECURITY OF SECURITY SECUR
WEDNESDAY 7		
THURSDAY 8		
FRIDAY		na dia gantaga da materi di distributa ng di distributa ng di di distributa ng di distributa ng di di distributa ng d
9		
SATURDAY	SUNDAY	Manual Managara ng pangagan at ang

MONDAY 12		Million good general floor company of the
TUESDAY 13		TOTAL OF THE PARTY
WEDNESDAY 14		
THURSDAY 15		
FRIDAY 16		

30 31

MONDAY 19		The state of the s
TUESDAY 20		
WEDNESDAY 21		
THURSDAY 22		
FRIDAY 23		
SATURDAY	SUNDAY	

MONDAY 26 TUESDAY 27 WEDNESDAY 28 THURSDAY 29 **FRIDAY** 30 SATURDAY SUNDAY 1 2

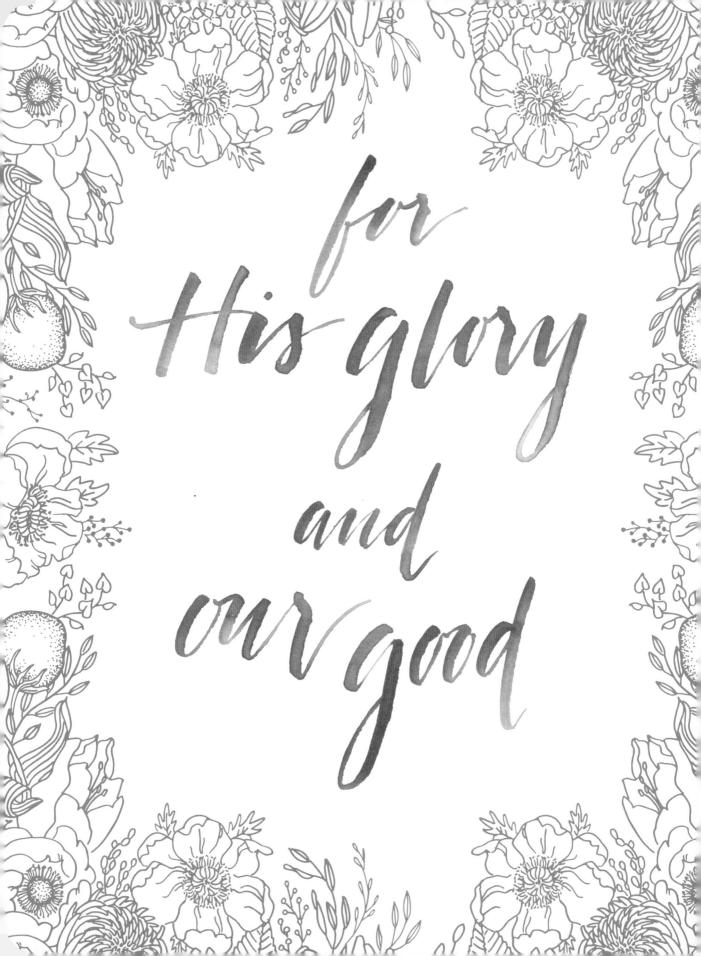

1.	
2.	
3.	
4.	
5.	
6.	
7.	
8.	
9.	
10.	
11.	
12.	
13.	
14.	
15.	
16.	
17.	
18.	
19.	
20.	

	WEEKLY TO-DOS
<i>y</i>	0
	0
	0
	0
	\bigcirc
	0
	0
	0
	0
	0
	0
	0
	0
I'm, a chosen one yohom God.	0
I'm a chosen one whom God frows by name.	
1 miles ing	0
	0

23 24 25 26 27 28 29 27 28 29 30 31 24 25 26 27 28 30 31

24 25 26 27 28 29 27 28 29 30 31 30 31

MONDAY 24

TUESDAY 25

WEDNESDAY 26

THURSDAY 27

FRIDAY 28

SATURDAY 29 SUNDAY 30

The state of the s	december	fannary and
a Bens	MONDAY 31	
66	TUESDAY 1	
	WEDNESDAY 2	
	THURSDAY 3	
	FRIDAY 4	
and the second	SATURDAY 5	SUNDAY 6

earnot. for I have redeemed you, I have Called you vanne,

1.	
2.	
3.	
4.	
5.	
6.	
7.	
8.	
9.	
10.	
11.	
12.	
13.	
14.	
15.	
16.	
17.	
18.	
19.	
20.	

MONDAY 7		
TUESDAY 8		
WEDNESDAY 9		
THURSDAY 10		
FRIDAY 11		
SATURDAY 12	SUNDAY 13	

MONDAY	en, a en	MATTAL COST ESS A CONTROL OF CONT	NP teles dissert all engage de articli en non
14			
TUESDAY 15			
WEDNESDAY 16			
THURSDAY 17			
FRIDAY 18			
SATURDAY 19	SUNDAY 20		

MONDAY 21	 According to the second se		
TUESDAY 22			
WEDNESDAY 23			
THURSDAY 24			
FRIDAY 25			
SATURDAY 26		SUNDAY 27	

MONDAY 28 TUESDAY 29 WEDNESDAY 30 THURSDAY 31 **FRIDAY** SATURDAY SUNDAY 2 3

let 48 then, with confidence mercy AND find grace of HELP IN time of nee HEBREWS 4:16

1.	
2.	
3.	
4.	
5.	
6.	
7.	
8.	
9.	
10.	
11.	
12.	
13.	
14.	
15.	
16.	
17.	
18.	
19.	
20.	

MONDAY 4		Hinappovillenes—sur an
		out to the second
TUESDAY 5		
WEDNESDAY 6		
THURSDAY		
7		
FRIDAY		
8		
SATURDAY	SUNDAY	

	Lebruary "	
3000	MONDAY 11	
	TUESDAY 12	
	WEDNESDAY 13	
	THURSDAY 14	
	FRIDAY 15	
	SATURDAY 16	SUNDAY 17

Mater morable 14st mure evel agmirable excelletty-THESE THINGS.

1.	d op a little constant
2.	
3.	
4.	
5.	
6.	
7.	PORTAL PROPERTY AND ADDRESS OF THE PARTY AND A
8.	
9.	reason or the p
10.	
11.	
12.	
13.	
14.	
15.	
16.	
17.	
18.	
19.	
20.	

MONDAY 4		Phillips of Hallings can also literature - en el
TUESDAY 5		pagencyaldouselfirmsteamed
WEDNESDAY 6		
		Processon and State Annual State of Sta
THURSDAY 7		
FRIDAY 8		
SATURDAY 9	SUNDAY 10	

notes Sin	WEEKLY TO-DOS
	VILENTI TO DOS
	0
	0
	\circ
	0
	0
	0
	0
	0
	0
	0
	0
Throw yourself	
on the mercy of an	0
Throw yourself on the mercy of an injunitely big God.	0
MARCH APRIL SMTWTFSSMTWTFS	S M T W T F S
1 2 1 2 3 4 5 6 3 4 5 6 7 8 9 7 8 9 10 11 12 13	1 2 3 4

TUESDAY 12 WEDNESDAY 13 THURSDAY 14	TUESDAY 12 WEDNESDAY 13 THURSDAY 14	MONDAY	
WEDNESDAY 13 THURSDAY 14 FRIDAY	WEDNESDAY 13 THURSDAY 14 FRIDAY	11	
THURSDAY 14 FRIDAY	THURSDAY 14 FRIDAY	TUESDAY 12	
14 FRIDAY	14 FRIDAY	WEDNESDAY 13	
FRIDAY	FRIDAY 15	THURSDAY 14	
	15	FRIDAY	

	THE WAS !! WE SEE			
2711	- Provide Contraction of the Con		V	4/10
	MONDAY 25			
700				
	TUESDAY 26			
	WEDNESDAY 27			
***************************************	THURSDAY			
	28			
	FRIDAY 29			
	SATURDAY 30	SUNDAY 31		
		1		

ricty ontin fecause He cures oryon ETER 5:7

1.	
2.	
3.	
4.	
5.	
6.	
7.	
8.	
9.	
10.	
11.	
12.	
13.	
14.	
15.	
16.	
17.	
18.	
19.	
20.	

MONDAY			
I			
TUESDAY 2			
WEDNESDAY 3			
THURSDAY 4			
FRIDAY 5			
SATURDAY 6		SUNDAY 7	

A STATE OF THE STA	april		
a Parta Se	MONDAY 8	enementale hart temperature de la manuel de l	
, • •	TUESDAY 9		
	WEDNESDAY 10		
To Homes and American	THURSDAY 11		
	FRIDAY 12		
	SATURDAY 13	SUNDAY 14	

MONDAY 15	They are distributed to provide the second s	erkenn von seg di distancia gaza-erkken gaza (de es di gere dad		
TUESDAY 16				
WEDNESDAY 17				Representation
THURSDAY 18				parameter
FRIDAY 19				and the same of th
17				
SATURDAY	SU	INDAY		need to be desired to be desir

~ ~

26 27 28 29 30 31 23 24 25 26 27 28 29 30

MONDAY 29		-
		No. of the Control of
TUESDAY 30		
WEDNESDAY		
1		
THURSDAY		
2		
FRIDAY 3		demanded in the second
S		
SATURDAY 4	SUNDAY 5	

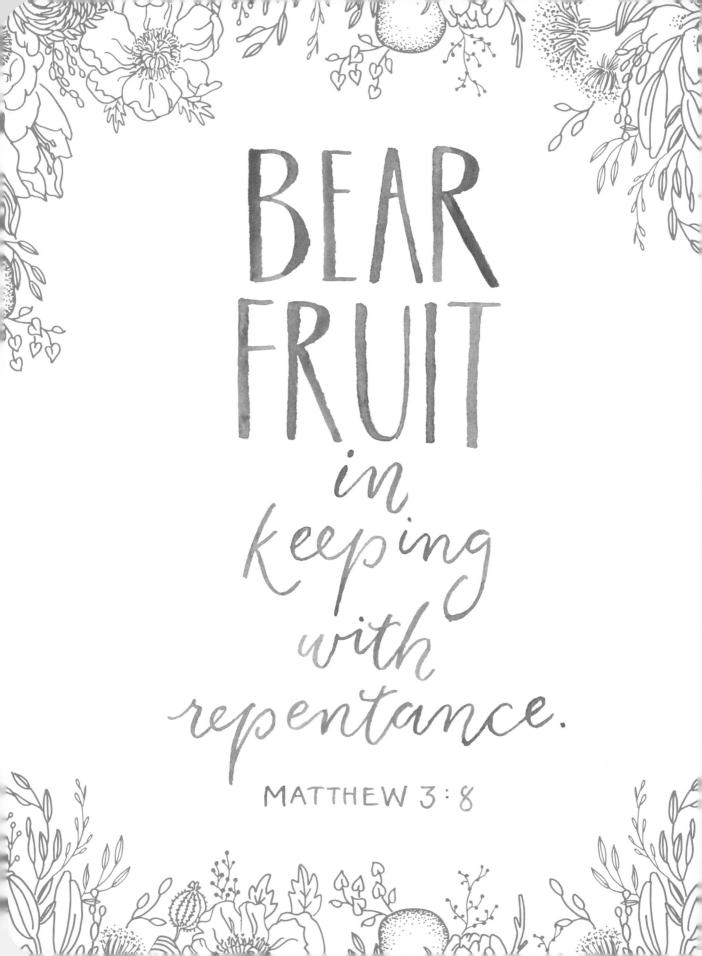

1.	
2.	
3.	
4.	
5.	
6.	
7.	
8.	
9.	
10.	
11.	
12.	
13.	
14.	
15.	
16.	
17.	
18.	
19.	

20.

Sol Sol		i We			
	MONDAY			V	and a
0	6				
<u> </u>	TUESDAY 7				
-dimetera inhiinne gestekaa	WEDNESDAY 8				
	THURSDAY 9				
	FRIDAY 10				
	SATURDAY 11		SUNDAY 12		

notes 388	WEEKLY TO-DOS
N The state of the	
	0
	0
	0
	0
	O
	0
	0
	0
	O
ejoing is a faith-filled response to our sufferings	
response to our suffering.	
	0
MAY JUNE	JULY

26 2/ 28 29 30 31

30

MONDAY 13		
TUESDAY 14		
WEDNESDAY 15		
THURSDAY 16		
FRIDAY		
SATURDAY	SUNDAY 19	

	may	i Was		
	MONDAY 20			
, p.p.	TUESDAY 21			
and the second s	WEDNESDAY 22		na tanggi 400000 atili 60000 lahadidi kilaman na kaha anti Aspanisasi da	
and the same of th	THURSDAY 23			
	FRIDAY 24			
	SATURDAY 25		SUNDAY 26	

OCE TIVE THANKS in all circumstances FOR THIS is the will of GOD in Christ fe

THESSALONIANS 5:16-18

1.	
2.	
3.	
4.	
5.	
6.	
7.	
8.	
9.	
10.	
11.	
12.	
13.	
14.	
15.	
16.	
17.	
18.	
19.	
20.	

Moles	Jo 768	EEKLY TO-DOS
	0	
	0	
	0	
	0	
	0	
	0	
	0	
	0	
	0	
	0	
	0	
	O	
Forgiveness (happens when	
you lot Tend		
	iness move in.	
	O	
JUNE	JULY AUG	

MONDAY 10			
TUESDAY 11			
VA/EDNIESD AV			
WEDNESDAY 12			
THURSDAY			
13			
FRIDAY 14		and the state of t	
SATURDAY 15	SUNDAY 16		

	June	W S		
35000	MONDAY 17			
	TUESDAY 18			
м	WEDNESDAY 19			
	THURSDAY 20			
	FRIDAY 21			
	SATURDAY 22		SUNDAY 23	

Mazin ng we can

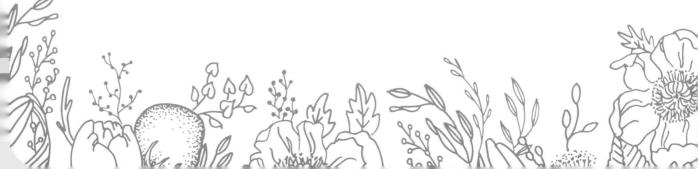

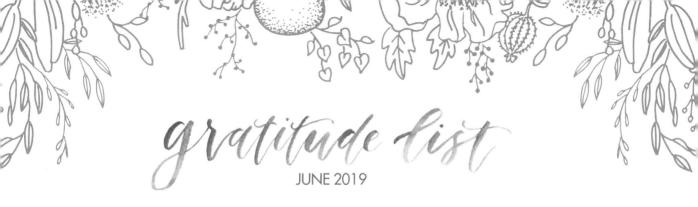

1.	
2.	
3.	
4.	
5.	
6.	
7.	
8.	
9.	
10.	
11.	
12.	
13.	
14.	
15.	
16.	
17.	
18.	
19.	
20.	

	july	S. W. S.		
	MONDAY 1			
, p.p.	TUESDAY 2			
	WEDNESDAY 3	agentana, ga ita afa a sa ing uga sangan ata ang uga sangan ata ang uga sangan at sa sa ing uga sangan ata ang		
	THURSDAY 4			
	FRIDAY 5			
	SATURDAY 6		SUNDAY 7	

2002 3/2/8	
10162 - 10 4800	WEEKLY TO-DOS
	0
	0
	0
	0
	0
	0
	O
The more seriously we take our	O
sin and brokenness, The more	0
The more seriously we take our sin and brokenness, The more amazing grace becomes.	0
1 2 3 4 5 6 1 2 3 1 2 7 8 9 10 11 12 13 4 5 6 7 8 9 10 8 9 14 15 16 17 18 19 20 11 12 13 14 15 16 17 15 1	M T W T F S 2 3 4 5 6 7 9 10 11 12 13 14 6 17 18 19 20 21 13 24 25 26 27 28

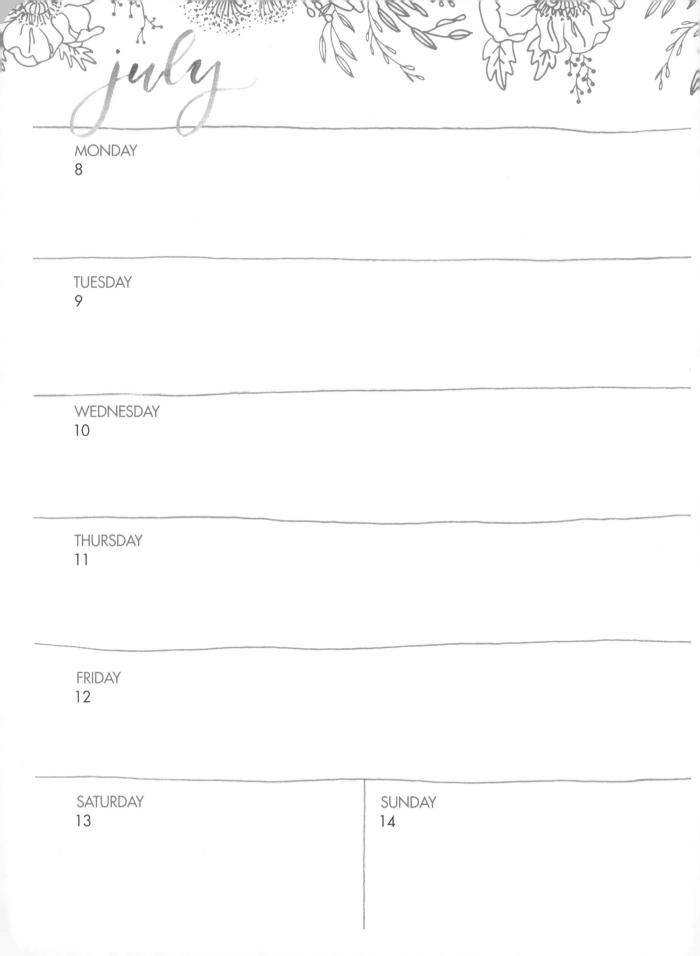

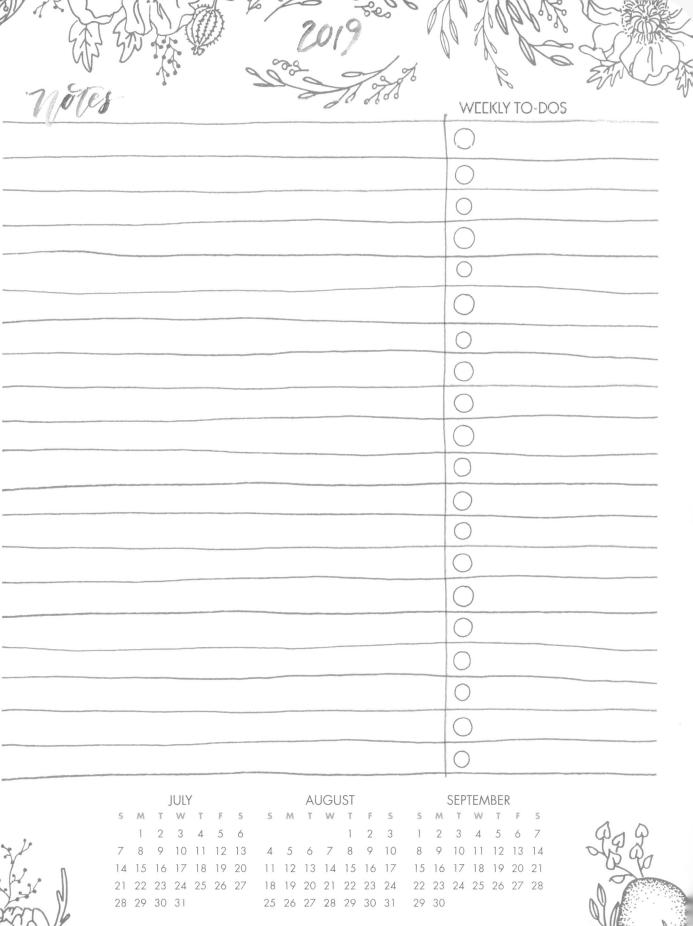

	july	1 WS		
	MONDAY 15			
5	TUESDAY 16			
	WEDNESDAY 17			
тттиналагандай	THURSDAY 18			
	FRIDAY 19			
	SATURDAY 20		SUNDAY 21	

	july augu	
	MONDAY 29	
56	TUESDAY 30	
	WEDNESDAY 31	
	THURSDAY	
	FRIDAY 2	
	SATURDAY 3	SUNDAY 4

Meekness isn't Weakness. control.

MONDAY 5		
TUESDAY 6		
WEDNESDAY 7		AND THE PARTY OF T
THURSDAY 8		entalent entrepre hallen blede status, gegigter inn unsugungsgestellentet
FRIDAY 9		
,		
SATURDAY	SUNDAY	and the second s

The state of the s	august a		
3-50	MONDAY 12		
) ~ ~	TUESDAY 13		
	WEDNESDAY 14		
	THURSDAY 15		
	FRIDAY 16		
	SATURDAY 17	SUNDAY 18	

MONDAY 19		
TUESDAY 20		
WEDNESDAY 21		
THURSDAY 22		
FRIDAY 23		
25		
SATURDAY	SUNDAY	

ange	ist sq	Hember	
MONDAY 26			
TUESDAY 27			
WEDNESDAY 28			Negaundinervalunt
THURSDAY 29			
FRIDAY 30			Section many data Association
SATURDAY 31		SUNDAY 1	

He is before all things and in Him all thing HOLD TOGETHER. colossians 1:17

1.	
2.	
3.	
4.	
5.	
6.	
7.	
8.	
9.	
10.	
11.	
12.	
13.	
14.	
15.	
16.	
17.	
18.	
19.	
20.	

2001	1000	777	B	" ZINCO
		0000	WEEKLY TO-DOS	poder mentro destructura de su diference construira o deservica do se construira de debito de del construira de se construira
			0	Philosophia and the Company of the C
			0	
			0	
			0	
			0	
			0	
			0	
			0	
			0	
	uddan udgan udagah - etti u ann yat nggili digili pada anni an Amerika anni anni anni anni anni anni anni a		0	
The +	tales Signist lifts	ul up	0	
, , , ,	foly Spirit lifts of prayers we a even know how to,	don't	0	
200	from Know how to	may	0	teamengementers and configure collection to the service activity of the service and analysis
			0	
)	1 2 3 4 5 6 7 8 9 10 11 12 13 14 6 7	T W T F S 1 2 3 4 5 8 9 10 11 12	S M T W T F S	999

MONDAY 9		
TUESDAY 10		
		and the contract of the contract of
WEDNESDAY 11		
		disco que glatino i la manación de la constanción de la constanció
THURSDAY 12		
FRIDAY 13		
SATURDAY 14	SUNDAY 15	

	september 3		
	MONDAY 23		
5	TUESDAY 24		
produced and constraint figure	WEDNESDAY	and the second s	on the second
	25		
	THURSDAY 26		
	FRIDAY 27		
	SATURDAY 28	SUNDAY 29	

MONDAY 30 **TUESDAY** WEDNESDAY 2 THURSDAY 3 FRIDAY 4

SATURDAY 5 SUNDAY 6

29 30 27 28 29 30 31 24 25 26 27 28 29 30

373 gr Our Father in heaven, hallowed be your name. Your kingdom come Jour vill be done on earth as it is in done on Earth as it is in heaven Give us this day our daily bread and for give us our debts, as I we also us our debts, as I we laters. have for given our debtors. And lead us not into temptation, but deliver us from evil. For yours is the kingdom, the er and the glory vermore.

1.	
2.	
3.	
4.	
5.	
6.	
7.	
8.	
9.	
10.	
11.	
12.	
13.	
14.	
15.	
16.	
17.	
18.	
19.	
20.	

	october		
2000	MONDAY 7		
) .	TUESDAY 8		
	WEDNESDAY 9		
	THURSDAY 10		
	FRIDAY 11		
	SATURDAY 12	SUNDAY 13	
		1	

Notes 20 20	WEEKLY TO-DOS
	0
	0
	0
	0
	0
	0
	0
	0
	0
	0
	0
	0
"I'm happy to carry that	
for you - That's what	
"I'm happy to carry that for you - that's what These arms are for."	0
	16 17 18 19 20 21

TUESDAY 15

WEDNESDAY 16

THURSDAY 17

FRIDAY 18

SATURDAY 19 SUNDAY 20

24 25 26 27 28 29 30

29 30 31

28 29 30 31

7/01	WEEKLY TO-DOS
	0
	0
	0
	0
W.S	OCTOBER NOVEMBER DECEMBER S M T W T F S S M T W T F S 1 2 3 4 5

MONDAY 28

TUESDAY 29

WEDNESDAY 30

THURSDAY 31

FRIDAY

SATURDAY 2 SUNDAY

Uhen God places a burden upon you, He places His arms underneath you.

CHARLES HADDON SPURGEON

1.	
2.	
3.	
4.	
5.	
6.	
7.	
8.	
9.	
10.	
11.	
12.	
13.	
14.	
15.	
16.	
17.	
18.	
19.	
20.	

november		E TO
MONDAY 4		
TUESDAY 5		
WEDNESDAY 6		
THURSDAY 7		
FRIDAY 8		
SATURDAY 9	SUNDAY 10	

700	10 76 of	WEEKLY TO-DOS
		0
		0
AND ARREST PROPERTY AND ARREST ARREST AND ARREST ARREST AND ARREST		
		0
		0
		0
		0
		0
God is	- more interested in desperate need for	
your	desperate need for	
His la	ump-lit direction than	0
in yo	ur path paving stills	- ·
U		0
NAS	1 2 1 2 3 4 5 6 7 3 4 5 6 7 8 9 8 9 10 11 12 13 14 5 10 11 12 13 14 15 16 15 16 17 18 19 20 21 13	JANUARY M T W T F S 1 2 3 4 6 6 7 8 9 10 11 2 13 14 15 16 17 18 9 20 21 22 23 24 25

TUESDAY	
12	
WEDNESDAY 13	
THURSDAY 14	
FRIDAY 15	

MONDAY 25 TUESDAY 26 WEDNESDAY 27 THURSDAY 28 FRIDAY 29 SATURDAY SUNDAY 30

1 7 8 gg your nor is a lany

1.	
2.	
3.	
4.	
5.	
6.	
7.	
8.	
9.	
10.	
11.	
12.	
13.	
14.	
15.	
16.	
17.	
18.	
19.	
20.	

O O O O O O O O O O O O O O O O O O O	Moles 30 %60	WEEKLY TO-DOS
O O O O O O O O O O O O O O O O O O O		
O O O O O O O O O O O O O O O O O O O		0
O O O O O O O O O O O O O O O O O O O		0
O O O O O O O O O O O O O O O O O O O		
O O O O O O O O O O O O O O O O O O O		0
O O O O O O O O O O O O O O O O O O O		
We can experience no true peace when we are at war with God.		0
We can experience no true peace when we are at war with God.		
We can experience no true peace when we are at war with God.		0
We can experience no true peace when we are at war with God.		0
Me can experience no true peace when we are of war with God.		0
We can experience no true peace when we are of war with God.		
We can experience no true peace when we are at war with God.		O
We can experience no true peace when we are at war with God.		0
We can experience no true peace when we are at war with God.		0
We can experience no true peace when we are at war with God.		0
peace when we are at war with God.	We can experience no true	0
at war with God.	peace when we are	
	at war with God.	0

26 27 28 29 30 31 23 24 25 26 27 28 29 29 30 31

TUESDAY 24

WEDNESDAY 25

THURSDAY 26

FRIDAY 27

SATURDAY 28 SUNDAY 29

decembert je	mary	
MONDAY 30		
TUESDAY 31		
WEDNESDAY 1		
THURSDAY 2		
FRIDAY 3		
SATURDAY 4	SUNDAY 5	
	TUESDAY 31 WEDNESDAY 1 THURSDAY 2 FRIDAY 3	TUESDAY 31 WEDNESDAY 1 THURSDAY 2 FRIDAY 3

THE LORD BLESS YOU AND KEEP YOU; THE LORD MAKE HIS FACE SHINE ON YOU; AND BE GRACIOUS TO YOU; THE LORD TURN HIS FACE TOWARD YOU AND GIVE YOU PEACE.

NUMBERS 6: 24-26

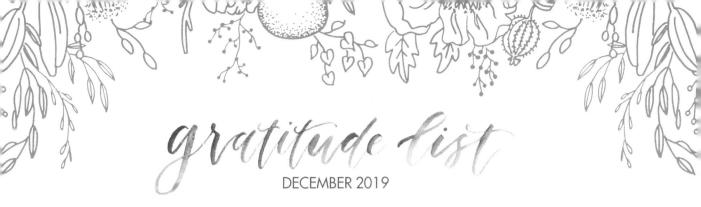

1.	
2.	
3.	
4.	
5.	
6.	
7.	
8.	
9.	
10.	
11.	
12.	
13.	
14.	
15.	
16.	
17.	
18.	
19.	
20.	

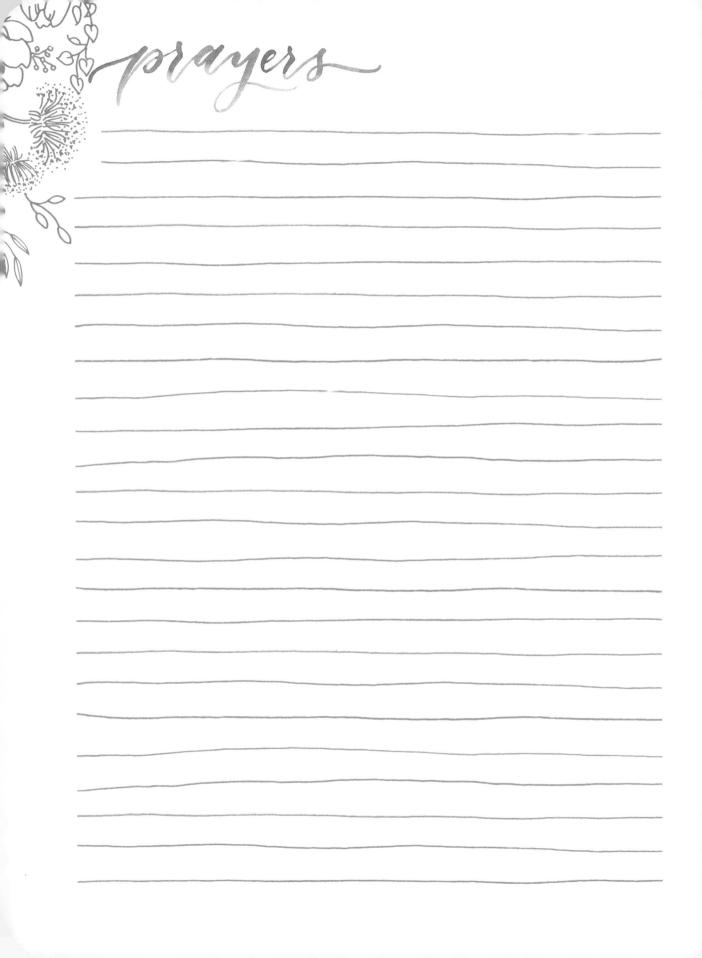

answers

	Г
	99
	S
	8
	0
	(
	MI
	Toll 1
My My	M
38	3
	320

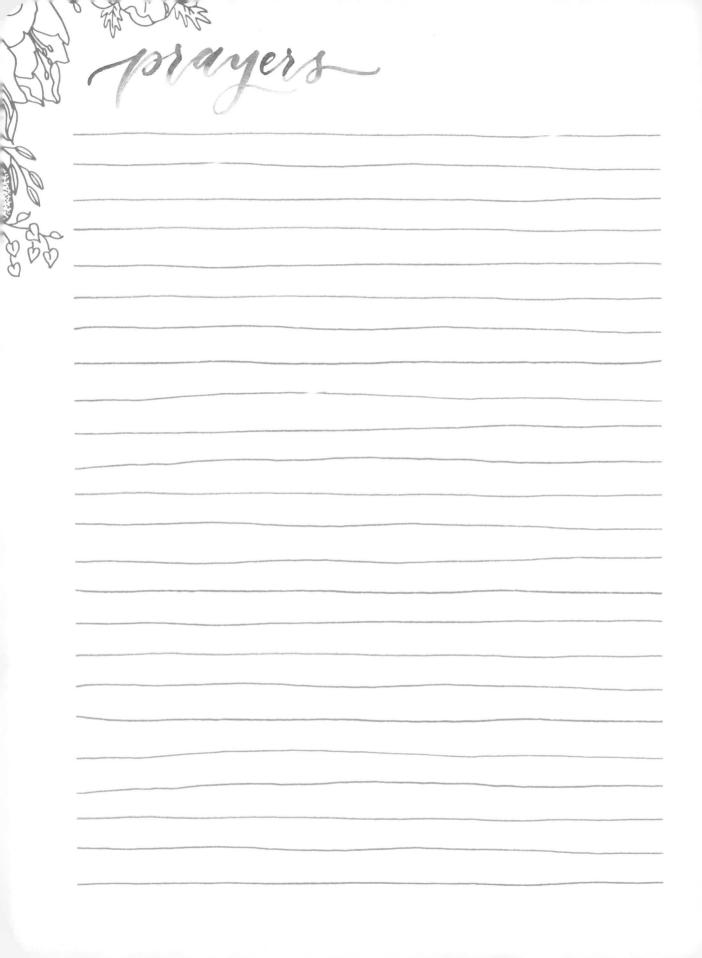

answers	
And the second transition and stated the spherical area are upon as a second and the second and the second area are upon as a second and the second area are upon a second and the second area are upon a second and the second area are upon a second area.	
where the state of	
	0
V	o De
NA S	LAM
	MA
9	
	37
	2
	CAR
N C	my.

M

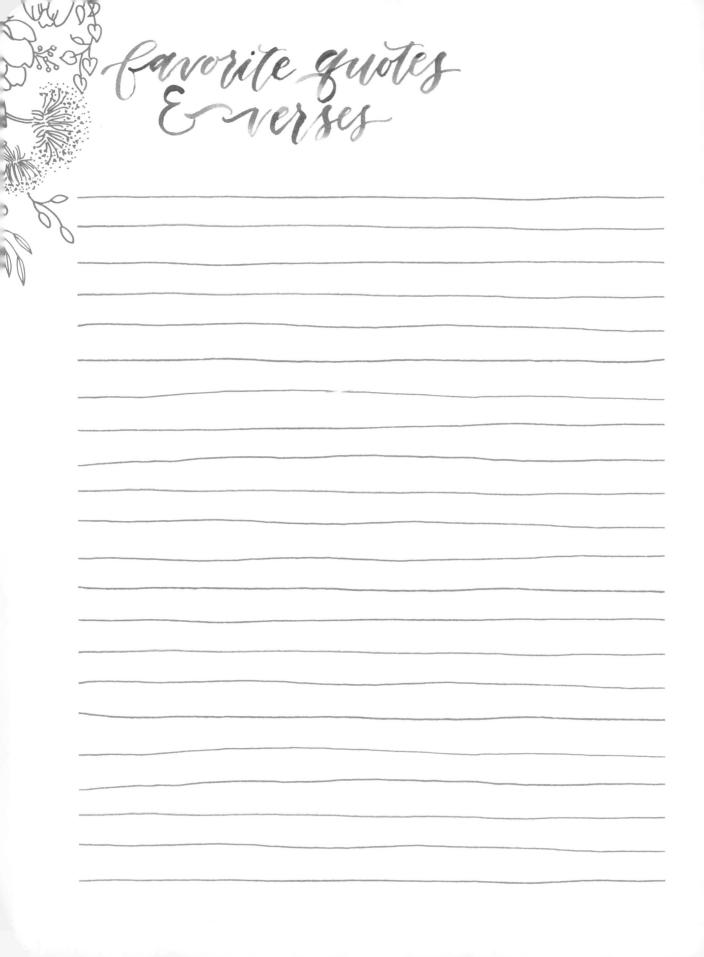